THE VISUAL COMMUNICATIONS BOOK
USING WORDS, DRAWINGS AND WHITEBOARDS
TO SELL BIG IDEAS

圖像溝通的法則

馬克‧愛德華茲 著
MARK EDWARDS

倪振豪 譯

國外好評推薦

「作者可以把很複雜的概念轉化成好消化的內容，讓人們可以很快理解和記住他所說過的話，所以我覺得『「視」界大師』這個稱號用在作者身上，真的是當之無愧。他獨到而直白的解說方式，讓人如沐春風且久久難以忘懷。」

——維珍媒體（Virgin Media）企業網路服務部負責人簡‧柯林斯（Jan Collins）

「作者給敝司的眾多團隊傳授了自身的視覺銷售和溝通技巧。在用了他傳授的技巧後，公司的銷售數字大幅成長。我個人真心推薦這本書。」

——東芝常務董事亞當‧雪帕德（Adam Sheppard）

「我十幾年前第一次請作者來幫忙訓練公司的銷售團隊。當時，他就已經能夠在視覺溝通上引經據典，有效傳達他想傳達的內容，並讓受訓人員深刻地記住內容。他的人才培育風格，還有方法，都在在傳達了『百文不如一圖』的重要性。」

—— Computacenter 客戶總監，愛德華‧肯尼（Edward Kenny）

「我的團隊在實際應用這本書的建議後，發現原來溝通竟然可以那麼行雲流水。」

——賽門鐵克董事馬克‧謝波德（Mark Shephard）

「我只用了書裡面的其中一個技巧，就打造了價值超過百萬美金的企業；如果把整本書都讀完的話，各位的成就必將無可限量。」

——成長駭客機構（Cact.us）創辦人史賓賽‧加拉赫（Spencer Gallagher）

「想要快速且有效率地把訊息傳達出去，最好的方法就是把它畫出來。在這個領域裡，如果說作者是第二的話，絕對沒有人敢說自己是第一。」

——《超易圖解思考法》、《創意的五十道訣竅》作者凱文‧鄧肯（Kevin Duncan）

「我現在每天跟客戶討論事情時，幾乎都會透過白板來畫出我想表達的概念；用白板來跟客戶對話，客戶可以更快掌握我們的獨家銷售特點。請各位自己試過一次就會知道了。」

——威波媒體（Vapour Media）創辦人提姆‧默瑟（Tim Mercer）

「活在現代社會的我們，時間是如此的有限，但資訊卻是從四面八方不斷地湧進來；在這種狀況下，我們常常會忽略掉真正重要的資訊。作者獨創且一針見血的視覺傳達技巧，為我們所有人開闢出一條新的道路，讓我們能夠真正的溝通及共事。」

——世界一起學起來（Global Learning）副總裁比爾‧舒比（Bill Shulby）

「公司團隊在使用過作者在書裡面傳達的技巧後，現在與客戶傳達訊息時，都能夠深入淺出且獨樹一格，屢屢創造佳績。本人真心推薦此書。」

—— Salesforce.com，EMEA 銷售支持部總裁保羅．費雪（Paul Fish）

「作者一開始跟我介紹他的視覺溝通技巧時，我還半信半疑，可是在實際看過他操作後，我很快就信了。到現在為止，我已經使用作者的視覺傳達技巧五年了。如果你們也想要在做簡報時更具說服力，看這本書就沒錯了。」

—— SunGard Availability Services 歐洲區命題營銷主管克里斯．杜克（Chris Ducker）

給溫蒂、亞當、凱特和愛麗絲

謝謝你們多年來的支持與鼓勵

目次

推薦序

我和馬克相遇的第一次，是在三百英尺的高空上。

這是真的。

我那時候在倫敦中間點大樓（Centre Point）的三十三樓做演講。在我演講完之後，馬克把我攔下來攀談。

當時的演講內容，是有關於如何透過圖表來進行推銷。

「我是個圖表愛用者。我自己也經常使用圖表來做事！」當時馬克這樣跟我說。

我們聊著聊著，這才發現馬克太過謙虛了。

事實上，馬克是視覺溝通方面的專家。

他告訴我，想出版一本跟視覺溝通有關的書，看我能不能給他一點意見。

我跟他說，好，我來給你出些意見。

於是，便出現了現在各位讀者手上拿著的這本書。

這一本書立基於不朽的真理上，且一定能為所有現代企業帶來深遠影響。

如果你想要說服誰的話，畫個生動有趣的圖像吧。

如果你想把某個很專業的產品，講解得簡單易懂，把說明畫出來就好了。

如果你想要銷售團隊都知道你到底在做什麼，老樣子，畫出來吧！

作者把視覺溝通這門學問解釋得清清楚楚，讓你我這樣沒有這方面專業知識的素人都能夠快速理解。

你就算不是世界級的藝術家，看完也能快速上手。

你甚至不用是相關領域的業餘人士，照樣可以在看完書之後快速進入狀況。

只要照著書裡面說的去做，就會發現自己在表達意見時，完全可以游刃有餘。

好了，話不多說，開始動手畫吧！

—— 《超易圖解思考法》作者凱文・鄧肯（Kevin Duncan）

本書介紹

從老祖先四萬年前在山洞裡畫的壁畫，到當今在世界上大大小小的機場都可以看到的圖案和標示，我們所在的這個世界，一直充斥著人造的視覺訊息。而所謂「視覺溝通」的適用對象，其實就是包括了我自己還有各位讀者們。

這本書是專為那些除了使用文字和數字以外，還喜歡透過圖像、形狀、圖表來表達自己想法的人（例如作者本身和各位讀者）所設計的一種指南。如果想要讓對方確切了解我們的想法，最有效率的方法就是用圖像來輔助口頭或文字說明。誠如人們常說的：一張圖勝過千言萬語。

對於從來沒有接受過專業視覺設計訓練的大部分人來說，我們對於商業場合上各種大小簡報的認知，其實都來自於那個我們再熟悉不過的 PowerPoint，還有 PowerPoint 裡面內建的 Presentation Wizard。說到這裡，應該有人會不禁回想起那一張又一張沒有幾個文字（沒幾個字就算了，做的人還常常會把僅有的幾個字硬拆成好幾個點來解說）的 PowerPoint 幻燈片和圖片（不過沒有幾個人知道要去哪裡找到那些圖片就是了）所組成的投影片吧。

我的出身背景是銷售、領導、學習和開發，花了非常多的時間在製作簡報，向別人推銷我的想法、策略、概念、計畫和提案。差不多在十五年前，我很自然地開始轉而使用圖畫、表格、條列和圖例來表達自己的想法與說服其他人接受我的觀點。

　　這本書的目的就是幫助讀者做到上述這些事情。我想讓各位找回本來就該屬於自己的那份創造力，讓各位在向別人傳達自己的想法、觀點，還有「自己的個性」時，更加鏗鏘有力。

　　本書小而精巧。你可以很快一次讀完，或者只看其中某部分。又或者是很快的翻過去就好；可以心情好的時候拿起來看一下，累的時候再放下；可以借給其他人看，或者是跟別人借來看也行；可以拿來好好愛惜，又或者是拿來當杯墊放飲料也完全是可以的！ ☺

　　雖然我並沒有想要各位把這本書奉為視覺溝通領域的圭臬（在「視覺溝通」這個領域的著作中能被稱為圭臬的人，大概只有人稱「資料視覺化的開山始祖」的愛德華‧塔夫特〔Edward Tufte〕還有那些跟他一樣厲害的前輩們了），但是對於一些還在摸索自己風格和增廣見聞的人，我相信這本書應該還是很有用的。而對於另一小部分的讀者們，這本書可以當作是簡單的「操作標準和原則」，而對於大部分的讀者們，希望這本書能夠在讀者們需要表達自己意見的時候給各位帶來臨門一腳的啟發。

我在書中畫的圖和例子，都是用數位繪圖板畫出來的，純粹只是我習慣這樣而已。讀者們自己在練習的時候，可以用原子筆、滑鼠、白板筆或鉛筆來把自己的想法畫出來。畫出來的圖美不美其實不是重點，重要的是本身的想法。想法，才是關鍵所在！

　　請記住，視覺溝通這門技巧的精髓，並不只是它代替了各位讀者們「講」了多少話，而是它替各位「勾勒」出多大的一片天地。

制式結構

CUSTOM STRUCTURES

論「系統」

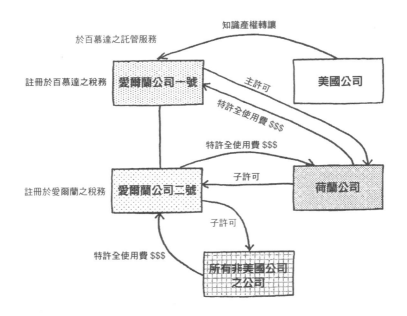

　　一套系統，是由單獨的部分或元素所組成的。這些部分或元素之間的連結，可能是具有實體及客觀的（例：表示內燃機或太陽系的「示意圖」）、概念性及主觀的（例：表示同儕間的壓力會如何影響人的思想、行為以及行動的「示意圖」），又或者是兩者皆是（例：展示一套新的電腦網絡，以及其會帶給職場職員什麼樣新能力的「示意圖」）。

自從一九八〇年代起，系統思想和系統工程（以及此兩者的「視覺」和「說明」工具集）便快速發展，並且在電算、金融、全球化、社會政策、網路、網站、社交軟體等的急速發展上，扮演著功不可沒的角色。

　　當個人或者團隊間能夠有系統地思考時，人與人或團隊與團隊的成員便可以利用紙、筆、白板，以及 Visio 和 PowerPoint 這樣的電腦應用軟體等視覺溝通工具，清楚傳達彼此所想要傳達的想法。

　　透過圖畫或示意圖表示系統的美妙之處，在於這些工具同時可以幫助我們清晰傳達簡單的概念，以及高度複雜、抽象、概念性的系統。

　　說到這裡，讀者們可能會想問：我們要如何把一套系統呈現出來呢？

　　身為人類，我們的構圖能力讓我們可以把一整個太陽系呈現在餐巾紙上面。基於此，我們就必須思考，我們想把系統呈現出來的「目的」是什麼？想要傳達知識？想要說服誰？還是想要團隊達成共識或決定事情？

　　同時，我們也必須找出想要傳達的訊息核心為何，以及了解系統本身的界線在哪裡。

我們同時也要考慮到我們的觀眾。針對今天的主題，觀眾需要多詳細的資訊？對於主題本身的了解有多少？他們有多少時間可以吸收我們想要傳達給他們的資訊？

再來需要思考的是，我們要用來傳達資訊使用的圖，是否需要配上圖示（例如：建築物、資料中心、技術專員等），或者我們是否可以加上其他一些形狀、標題、箭頭，或是線條來讓我們的構圖更完整？又或者我們是否可以將以上這些元素融合？

當我們在思考這樣的一套系統的時候，切記要利用紙與筆先打草稿，因為我們很有可能會來來回回地把系統的草稿打出來好幾次、剔除不需要的部分、然後再把零散的資訊分門別類，歸類成小系統。經過幾次不斷的循環，最後我們才會得到心目中理想的系統。

各位想出來的系統要看上去愈精簡愈好；不要讓草稿裡面有太多的文字；請把不必要的文字刪掉，或把文字縮小，又或者是兩個都做。

製作出來的草稿一定要好看又好懂，這樣子才能抓住觀眾們的胃口，讓觀眾們想要繼續往下一探究竟。

如果讀者們有按照上面的這些法則，把系統好好地畫出來，就會發現其實好的系統，可以省去很多不必要的內容和空間。以前製作 PowerPoint 簡報可能要花個十五頁才能把意思講清楚，在看完這本書

之後，你只需用二到三頁也能夠比之前更有效率地傳達一樣的訊息。各位先前花在思考如何把系統設計出來的時間，最後一定會回報到自己身上的，而你們的觀眾，一定也會打從心底深深感謝你們的用心。我們在前頁圖片裡面看到的系統，其實是所謂的「雙層愛爾蘭夾荷蘭三明治」（Double Irish/Dutch Sandwich）避稅架構。世界上很多的大公司，都是透過這套節稅系統在歐洲節稅（如果在英國可就沒那麼好過了）。這套系統是由公司個體（corporate entities）、許可協議（license agreements），以及銀行帳戶所組成的。這整套系統沒有實體框架，一切從頭到尾都是紙上作業；而把這套系統像這樣子畫出來，就是我們唯一可以「看」到它的方法。

論「過程」

「過程」，即是將一件事情從開頭引導到結尾的一連串行為。

其實就連泡一杯茶，我們都能夠把它稱為一個「過程」；這個過程中的步驟，有些可以串成一線，有些則是平行的，而這些步驟堆疊出來的結果，就是我們想喝的那杯茶。牛奶要先加還是最後再加？把「過程」調整一下就好。容器要用高檔一點的陶瓷杯加茶托呢？又或者是一般的馬克杯就好？沒關係，把「過程」再調整一下就好。這個茶是要把茶包放在茶壺裡面泡呢？還是把茶葉放在茶壺裡面泡比較好？以上，我們說到這裡就好，以下就省略了⋯⋯

要把某件事「過程」視覺化，還需要仰賴設計專用的工具以及流程圖才能夠達成，因此「過程」與視覺溝通的關係是水乳交融的。「步驟」確實可以像食譜那樣一步步寫出來，可是當我們涉及複雜度更高的「過程」時，流程圖的好處就會在這時表現出來。流程圖的好處，在於它能夠讓我們在同一時間把好幾個不同的平行過程（parallel processes）盡收眼底，而且流程圖本身又可以同時容納好幾個不同的決策框（decision boxes）和不同的行動路線。所以說到底，流程圖本身就是一個好用的視覺方程式（visual formula），又或者我們也可以把它想成是一套演算法。而當我們從電腦程序的角度來探討這樣

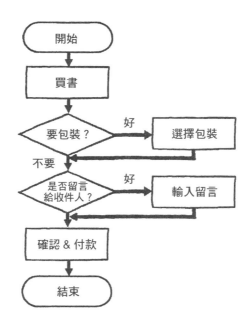

一套的流程圖時，流程圖就可搖身一變，成為我們所謂的電腦編碼
（computer code）。

　　以視覺的方式呈現一套系統，是一種非常精確的溝通模式；而這
樣的溝通模式，在大部分的情況下，都能夠確保所有當事人對於當下
所討論的主題「看法」是一致的。透過正確利用標準化的符號（例如
前述的「決策框」以及「活動框」〔activity boxes〕），我們可以把
極為複雜的過程呈現出來，並且在不影響對方理解的情況下，將這樣
的一套過程傳達給對方（假設複雜的行為是以「步驟」的方式寫出來，

一般來說，看的人都是霧煞煞）。

說到這裡，把資訊以「系統」或流程圖的方式呈現的好處是什麼？答案其實很簡單，就是讓對方容易理解。

很多時候，我們對於自身周遭所發生的「現象」背後的促成原因理解甚少，因為促成這些現象的複雜過程，統統都從我們的眼前被消抹而去；假設今天早上你起床後的第一件事是喝柳橙汁。而那一杯柳橙汁，可能本來是來自地球遙遠的另一端。一路上，工作人員把柳橙擠出汁，擠出來的汁液接著經過低溫殺菌、裝箱、運出、配發、堆疊，最後被你買下來。這一整個流程，仰賴著的是一條價值數百億的硬體系統。

這樣複雜的過程大家通常不了解，但有很多時候，如果我們對這些過程有更深入的了解，其實是有好處的。

僅僅二十年前，大家對於「花錢買個紙杯裝著的咖啡」這樣的行為感到瞠目結舌。以當時的人來看，一個上班族竟然每個禮拜都要花一大筆錢買咖啡，實在讓人百思不得其解。

那麼，星巴克究竟是何德何能，可以做到讓大家乖乖把鈔票掏出來買單呢？

在「教育」顧客咖啡的生產過程上，星巴克其實投注了很大的心力；從咖啡豆的種植、挑選、研磨，一直到後續的釀製等。大家在星巴克排隊等著買咖啡時，也許注意過店裡面的咖啡豆展示區。這些展示區的目的，就是讓客人在把玩咖啡豆的同時，順便欣賞一系列生產過程的照片和敘事。慢慢地，客人們就會開始理解一杯咖啡誕生過程的「價值」，也開始認為自己本來就理所當然應該為這樣一杯有價值的咖啡多付一些錢。正是星巴克對於咖啡生產過程的描述，讓客人意識到所謂的「價值」。

同樣的道理，當我們將各自的「過程」傳達給觀眾時，他們得到的好處，便是對於過程的「背景」會有百分百的了解。

舉例來說，假設你現在需要在某個日期之前，幫客戶的電腦安裝一套新的系統。這時你必須確認客人已了解安裝程序上的步驟，還有數據及程序間如何互相運作；如果客戶選擇延後安裝，他們也確實明白這個決定會影響項目的完成時間。

在這樣的情況下使用流程圖，可以讓我們在客戶面前有條不紊地闡述自己做出某項決定的原因及論點。如果表現得宜，甚至可以在自己開出的價格上有所堅持，或者讓客戶做出本來我們就想要他們做出的決定。

看到這裡，你可能會想問：我要怎麼把上面講到的這些「視覺過程」融入到與別人的溝通裡面呢？

在找到這個問題的答案之前，我們先來想一想下面的問題：

• 眼下正在討論的議題，是否適合透過視覺化來表達？
• 如果把議題視覺化，是否能更清楚且有效率地把想要傳達的事情傳達給對方？
• 讀者們想要呈現出來的「過程」，有哪些是讀者們希望對方能夠深度了解的？花費？所需時間？需要的資源？可能會遇到的難關？「過程」本身的複雜度（或簡單程度）？還是其他？
• 眼前的議題還可以透過什麼其他方法來表示？

論「資訊圖表」

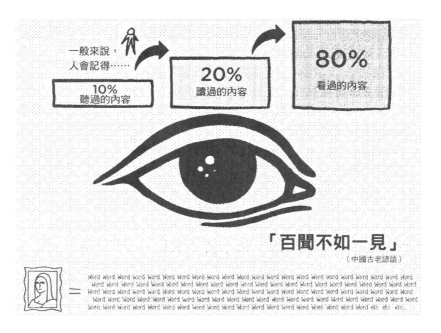

一般來說，人會記得……

10%
聽過的內容

20%
讀過的內容

80%
看過的內容

「百聞不如一見」
（中國古老諺語）

Word etc. etc. etc.

　　資訊圖表是一種非常視覺化的溝通方式。一張資訊圖表上所涵蓋的所有資料、資訊以及觀點等，都是為了要讓觀眾們能夠更容易理解複雜度較高的議題（例如：世界人口或食物營養標示）。

　　如果想要把數據或資訊傳達給觀眾，用資訊圖表來呈現就對了。資訊圖表現在已經在各界刮起一陣旋風，包括各種組織（商業及政治

組織）、媒體界（雜誌公司和報社）以及教育家。英國的《衛報》（*The Guardian*）就常常運用資訊圖表，讓讀者們更容易了解經濟等複雜度較高的議題，而我們也常常可以看到新聞的主播會站在播報臺前的大螢幕，指著各個方向的資訊圖表做說明。

如今偏向視覺系思考的人愈來愈多，也愈來愈多人了解到資訊圖表可以在短時間內把大量的資訊傳遞出去的這個好處，因此資訊圖表在現今的社會中變得相對重要。由於愈來愈多人了解到資訊圖表的好處，對於想運用視覺圖表傳達訊息的人們來說，有愈來愈多機會可以透過這項工具傳達想要說的事情和觀點，並以此來影響閱讀圖表的人。在各種數據和圖表氾濫的當今，資訊圖表的學術及專業權威感很少有人會去質疑。除非資訊圖表上面的資訊跟閱讀人的認知出入實在太大了，否則一般來說，閱讀的人都會直接接受圖表上的資訊。說到這，仍然要提醒一下各位：過去有很多人，為了要達到自己的目的，故意曲解圖表上的數據。但只要在網路上簡單搜尋，就可以發現許多資訊圖表所呈現的「事實」，其實不過是「似是而非的事情」（factoids；在我這本書裡面，「似是而非的事情」指的是造假的數據。舉例來說，很多人常把所謂的「80/20 法則」掛在嘴上，可是根本就沒有任何證據可以證明這項說法）。乍看之下，這樣的造假數據給人的感覺就是太完美了，完美到不像是真的。

有個法律用語叫做「caveat emptor」，意思是「買家各自小心」；

而在今日這種假資訊氾濫的時代，資訊圖表也應該要有一個「讀者各自小心」的標語才對。

現在你可能會想問：那我們該如何使用資訊圖表來更清楚表達我們的想法呢？

我們一起來思考地圖集是怎麼把資訊分門別類的；地圖集會把每個區域的資訊拆解成人口數、語言、教育程度等的要素。把主題拆解完之後，接下來就進入妝點資訊圖表的階段；這時要用到的工具，有數字、數據、文字、圖、地圖、圓餅圖、直線圖、圖示等。我們該做的，就是像地圖集一樣，把想要傳達的主題拆解成好幾個小元素。

現在大部分的人大概都會選用電腦來製作資訊圖表。如果你也是，請注意，你將有超過三千兩百萬種不同的顏色可供選擇！

製作資訊圖表時，切記要讓圖表看上去得宜；所以用電腦調色盤時，記得調色盤本身要小，而且上面的顏色跟色調要能夠互補。

如果你想要製作一張能夠真正把訊息傳遞出去的資訊圖表，切記要好好利用以下這幾種數字：

• 物品的總數（例：有超過 3,000 萬件的 XXX）
• 百分比（例：56%的 XXX）

- 分數（例：3/4 的 XXX）
- 單位（例：重量、音量、距離等）
- 倍數（例：有三倍的 XXX）
- 比較（例：1 個 X 等於 42 個 Y）

而這些數字，則需要襯托上顏色、合適的文字大小，最後再放到合適的位置，跟合適的項目做比較。

各位記得，要把選好的數字或數據與合適的圖像連結。再來，顏色也很重要（例如，如果今天討論的是環保議題，選擇綠色可能比較好），把資訊分成小資訊方塊也很重要。可以使用一種顏色代表一個主題或者是類別。

至於要如何選擇數據，與要如何以最好的方式把它呈現出來，相信這本書裡面的各種視覺工具和守則，都能夠幫助各位。

資訊圖表除了看起來得宜之外，其過人之處是它的訊息傳遞能力；我們可以用資訊圖表來進行正面或反面的比較，也可以調整資訊方塊的大小來強調或者誇大某件事情，又或者可以運用表情符號、圖片等，勾起我們想要讓觀眾們感覺到的情緒……資訊圖表的好處真的是說都說不完。

以資訊圖表來說，「下標題」也是非常重要的一個環節；讀者們

記得要在標題裡面置入自己想要傳達的觀點，再輔以道具來說明。但如果你想要做更精細的說明，就另外選擇一個標題，顯示其為獨立的，或尚未決定的問題。

資訊圖表的好處真的很多；以形式上來說，資訊圖表最好的三種運用方式有實體（例：書本、雜誌、報紙、海報等）、線上，或者是PPT 簡報。

運用得宜，資訊圖表可以幫助各位把想要傳達的主題建立起來，並且讓內容在未來還有更多討論空間。

常見輔助工具

GENERIC TOOLS

常見框架及架構

我們可以透過很多常見的框架和架構把訊息視覺化，然後傳達出去。

某些類型的資訊會比較適合透過某些特定的架構來呈現。假如今天我們想要呈現的資訊是兩條軸線上的變量數據點，這時候「波士頓矩陣／四象限框架」（Boston Matrix/Four Quadrant framework）就很好用。在運用波士頓矩陣／四象限框架的時候，不需要多解釋什麼，只要把想傳達的資訊放到矩陣上，觀眾們大概就知道要怎麼判讀資訊了。如果曾在商界打滾過一段時間，應該都已經看過這些常見的架構了。

讀者們可以把這些架構拿來當作簡報的主軸架構，也可以用來輔助解釋或闡述論點、支持你的主張，甚至是改變觀眾們的意見。

有些架構在先天上就有所謂的「數學光環效應」（mathematical halo effect）；如果我們好好地運用這一點，博取觀眾的信任便是手到擒來，因為對某些觀眾來說，「數字，便是一切」。

我們一起來看看一些常見的架構：

維恩圖

　　大家初次接觸到維恩圖（Venn Diagram），大概是還在念書的時候。維恩圖是用來表示兩組數據的相似點及差異點。維恩圖簡單明瞭，而且因為常被使用在教學現場，所以很多人對這種架構的「數學光環效應」也很買單。

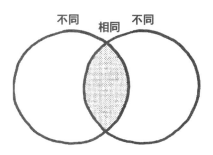

三角圖

　　「三角圖」（The Triangle）這個架構是這樣使用的：先選三個東西（例：主題、概念、優點、缺點等），然後把這三個東西往三角形的每一角各擺一個，如此所謂的「三角圖」就完成了。不管你想要呈現的

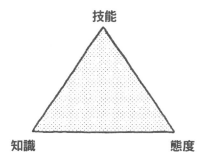

是「知識、技巧、態度」，又或者是專案經理人最愛掛在嘴邊的「品質、時間、花費」等，三角圖都能夠把三個不同但是卻相關的東西聯結在一起。

金字塔圖

透過下列方法，我們可以運用金字塔圖（Pyramid）在簡報中闡述論點。

一種方法，就是善用金字塔圖的「層次」這個特點來表示「量」的多寡；愈下面的層次代表量愈多，反之則愈少。

另一種方法，就是自己「蓋」一座金字塔，透過這個金字塔的層次來表示每個階層間的「依賴關係」或「上下關係」。這時候金字塔裡面的階層，就不是代表量的多寡了。

最廣為人知的金字塔圖，就是馬斯洛的需求層次理論（Maslow's

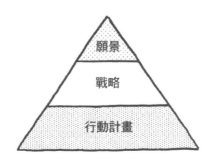

Hierarchy of Needs）。馬斯洛這個層次理論得以被保存至今，全有賴於金字塔圖的架構。當馬斯洛本人把他的理論跟金字塔圖結合的那一瞬間，就注定了往後觀眾能夠透過這張圖迅速掌握他的想法。

心智圖

在八〇到九〇年代期間，托尼・布詹（Tony Buzan）把我們熟知的心智圖（Mind Map，又稱「蜘蛛圖」）發揚光大。心智圖現在常常在教育現場被用來輔助腦力激盪或整理思緒。由於坊間有太多比心智圖還要好用的思考整理工具，所以我個人覺得心智圖只有在腦力激盪時比較好用。會這樣認為，是因為我每次看到心智圖裡面用來連結想法的「線」，都覺得這些「線」讓圖裡面的想法有點散亂且結合

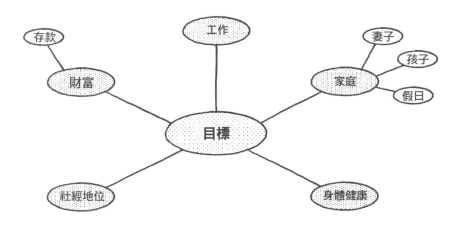

不緊密；雖然如此，心智圖的這個特性在某些時候還是派得上用場。

洋蔥圖

洋蔥圖（The Onion）的形狀一般來說是圓的（不過洋蔥根本就不是圓的，所以洋蔥圖跟洋蔥長得並不像）。洋蔥圖的構成，是由多數個同心圓從內伸展到外。洋蔥圖的這種特性，可以在呈現議題還有物體的層次時，也同時向觀眾傳達每個層次與核心的關聯性（距離核心愈近，關聯性就愈強）。

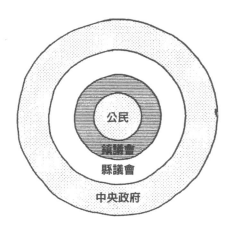

圓餅圖

圓餅圖（The Pie Chart）的用途很多；常見的用途，就是把圖分成三到四等份。把圓餅圖分成兩、三、四塊，就能夠把訊息簡單明瞭

地傳達給觀眾。一張圓餅圖裡面可以包含不同主題或類別的議題。

甜甜圈圖

　　甜甜圈圖（The Doughnut）是我們圓餅圖的小兄弟，使用方法跟圓餅圖一樣，只是中間多出了一個洞（可以在裡面加入自己想要的標題或圖案）。

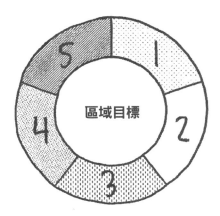

組織圖／階層圖

組織圖（Organization or hierarchy chart）通常是用來呈現一個組織的架構，或者是與其成員間的關係。此外，組織結構圖除了用來呈現「組織」的資訊外，也可以用來呈現存在於其他領域當中的階級關係。

了解我們剛剛看過的這些架構，對各位來說可以大大加分。大家可以嘗試把這些架構套用到想要傳達的概念上，然後看看自己可以運用這些架構到什麼程度。

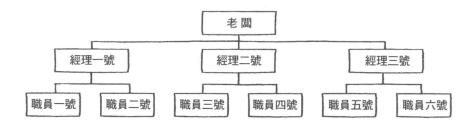

曲線圖

在視覺溝通上，曲線圖是可以幫上大忙的工具。一張曲線圖，是由標示於兩條軸線（分別為 x 與 y）上的座標群所組成的。在製作曲線圖時，你可以選擇運用曲線圖提供開放式的資訊給觀眾（這樣觀眾就可以根據資訊得出自己的結論），也可以選擇只用曲線圖來闡述某些特定的觀點，或是你想要讓觀眾得到的結論。

把座標點畫到曲線圖上後，就可以用線把點連接起來。把點串連起來後，這張曲線圖便能把資訊傳達給觀眾；數學模型上常用的曲線圖，就是透過這樣的方式呈現。看到這裡，你們應該跟我一樣，學生時期那些畫曲線圖的回憶都湧上心頭了吧……

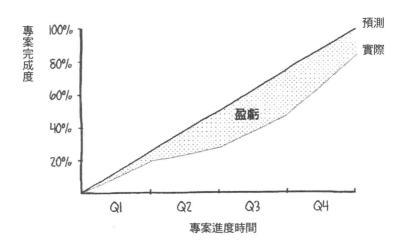

在科學意識抬頭的現代，觀眾會強烈希望曲線圖上所標記的數據點都正確無誤。因此，以曲線圖呈現的數學模型，本身便是向觀眾傳達「數據準確度」、「數字的真確性」（mathematical integrity），以及「製作者本身對於細節的最高專注度」這三點。觀眾可以從一張曲線圖判斷出數據的誠信度，並將這份誠信度冠在製作者身上。科學與人文這兩大領域，便是在這麼一個十字路口上相遇的。

一直以來，都有人質疑統計數據的實用性，可是卻似乎沒有人質疑過曲線圖；曲線圖的潛力，遠大過單純的統計數據。

一張最基本的曲線圖，可以用來呈現許多不同組合的數據。曲線圖當中的曲線，是用來代表數據（例如，x 軸線為「銷售量」，y 軸線為「一個月當中的禮拜」）被串連起來後所呈現的軌線，而軌線通

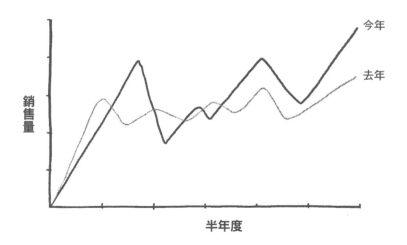

常是由左至右延伸。圖表製作人也可以在 x 軸線及 y 軸線上加入往年的數據，並用不同的顏色代表這些數據（這樣做的目的，有可能是為了要美化今年的數據，又或者是為了要合理化今年的數據）。

另外一種常見的圖表是「波士頓矩陣」（Boston Matrix）。這種圖表，是波士頓諮詢公司（Boston Consulting Group）在七〇年代時製作出來的，目的是為了要幫其服務的公司分析產品，以及協助這些公司在資源分配上進行更好的決策。波士頓矩陣，是用來呈現代表不同單位（units）的座標點。

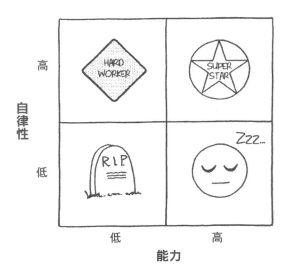

上面看到的「波士頓矩陣」的格局方式，很適合在格子裡加入我們想要加的東西。

一張波士頓矩陣的衡量判定標準，通常是製圖人自己決定的，所以很少（或者說「不會」）有其他人來對此置喙。由於波士頓矩陣具有這麼一個特質，所以有些比較主觀的資訊其實可以透過這種圖表來顯得更具科學性、統計效力，或者是數學權威性。一張圖表如果看起來學術氣息愈重，且對於細節愈刁鑽，觀眾的信任度就會愈高。

另一方面，利用波士頓矩陣製作概念複雜的簡報時，若製圖人使用各種「圖案」，其實是很加分的，原因是圖案可以讓觀眾覺得資訊本身的學術和科學氣息沒有那麼濃厚（也就是比較好吸收）。

圖表的用途實在多不勝數；在學術界裡面，圖表有時可以扮演詮釋學術理論的核心角色，而在商業場合上也能擔起大梁。圖表的萬能，

可以左右或強化觀眾的意見，影響討論，乃至於在其他場合上導出重要結論。

　　請各位切記好好運用吧。

視覺系的隱喻、
類比、明喻

　　一般來說，大家對於「隱喻」這個詞的認知，是一種描述人、事、物的修辭手法。具體來說，隱喻的描述手法，是把 A 跟 B 做連結，讓聽者了解到 A 跟 B 之間的共通點。A 跟 B 之間的共通點可能很簡單，也可能很複雜；可能顯而易懂，也可能霧裡看花。兩者間的共通點可以包羅萬象，從兩者有形體的共通點，到用途，乃至於兩者的架構、組成、過往，甚至是未來。「文明社會乃矗立於名為法律之基石及其使用之上」，即是把法律及基石做出比較的一則隱喻。而這一則隱喻想要傳達給觀眾的，便是兩者間共通的「強韌」及「堅固」。

　　「人生是一場需要明確『方向』的『旅程』」，從很多角度來講，這句話都用了隱喻的手法。但是有一點值得我們留意，就是只要我們不小心稍微加油添醋一下，這樣一句話就會變得過度地錦上添花；要是我們在這句話裡面再加上「適合一起旅行的夥伴」或「物資」等的字眼，這一句話就會變得太過冗長。而當一句話變得如此冗長，它的「比較」及「修飾」效果就會大打折扣。

再來，A 與 B 之間的對比，也能透過「類比」的手法呈現出來。「隱喻」是將 A 與 B 兩者的抽象特徵作比較，而「類比」則是比較 A 與 B 兩者的具體特徵；當我們把「人類社會」跟「蜂群」（或相反）做比較時，我們在做的就是「類比」。

就很多層面上來說，蜂群跟人類社會其實很相似。

我們再來看「明喻」。「明喻」跟「暗喻」的相似之處，在於兩者的效果都是比較兩樣人、事、物；但「明喻」的特徵，就是當我們用「明喻」針對 A 與 B 做出比較的時候，A 與 B 會由所謂的「串連詞」（connecting word）連結起來。舉例來說，「我們現在面臨的挑戰，就好像是神龍見首不見尾的冰山」這一句話，就是明喻的一個例子（在這句話裡，「就好像」這個詞就是所謂的串連詞）。

在視覺溝通上，剛提及的隱喻、類比、明喻這三種比較的手法，其實都可以在我們闡述觀點的時候幫上大忙；有時候就算 A 與 B 的共通點根本沒有那麼高，但是透過這種比較手法，我們還是可以利用這些手法，說服觀眾接受自己的觀點。雖然我本身並沒有推薦這種做法，但還是想要讓讀者們知道這種可能性的存在。如果各位往後有機會聽誰做起「客戶的心路歷程」這種描述，這時候就得睜大眼睛，看清對方的意圖了。

讓我們一起來看看一些在商用簡報上常見的視覺隱喻、視覺類比、視覺明喻的例子。

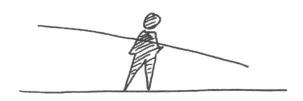

走鋼索（用途如下）：

- 強調「步步為營」的重要性
- 傳達「可能失敗」的危險性
- 傳達「設置安全措施」的重要性
- 強調「時時刻刻盯著目標向前行」的重要性

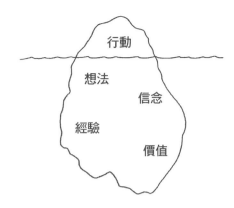

冰山：

- 傳達「冰山的絕大部分是我們看不到的」

- 強調「重點都藏在水面下」

- 強調「不了解冰山的危險性，會帶來什麼後果」（鐵達尼號就是一次慘痛的教訓）

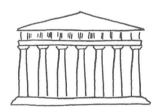

聖殿：

- 傳達「想要建築物能夠站的又好又穩，基底一定要打得好」

- 強調「柱子一定要直挺挺的，這樣子整體架構才會穩，而且才能夠把建築物的屋頂撐起來」

- 強調「用料愈好，架構愈強」的概念

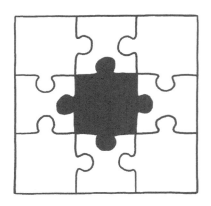

拼圖：

- 傳達「整體，始終源自於個體」的訊息
- 強調「每一片拼圖都有屬於自己的位置」
- 傳達「天生我材必有用，拼圖硬塞沒有用」的道理

　　以上的視覺隱喻、視覺類比、視覺明喻的例子，都能夠幫我們的簡報打下良好的「地基」，進而透過潛移默化的方式，把我們想傳達的訊息及安全感傳達給觀眾們。

視覺機制

　　所謂「視覺機制」（visual mechanism），其實是一種圖像式工具，而它的功能是告訴我們「當一組數據裡的數據產生變化時，其變化也將改變最後的結果」。我們一般最常見的視覺機制是翹翹板，又或者是天秤。翹翹板或天秤的功能，是讓我們看見「平衡」的狀態能夠被創造出來，也能夠被打破；在一端放上太多的X（表示某種東西），平衡就會瞬間被打破，而反之亦然。

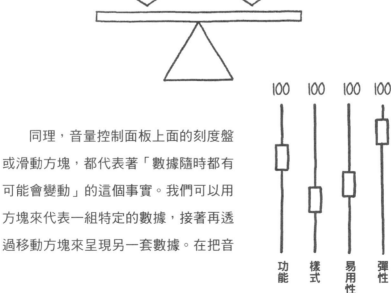

　　同理，音量控制面板上面的刻度盤或滑動方塊，都代表著「數據隨時都有可能會變動」的這個事實。我們可以用方塊來代表一組特定的數據，接著再透過移動方塊來呈現另一套數據。在把音

量控制面板的圖片給觀眾看的同時，可以跟觀眾討論「數據的改變會帶來什麼樣的結果」，也可以把移動方塊的過程實際「演」出來給觀眾看。

讀者們其實只需要「一根指針」，就能夠完成最陽春版的視覺機制了；就像一般汽車的儀表板，一根指針配上一個有刻度的面板，就可以讓開車的人知道自己當下的駕駛速度了。

而跟陽春版形成對比的，就是我們的高階版了。高階版的視覺機制因為比較有系統，所以也比較複雜。這裡所謂的「有系統」，具體來說是指「在一組數據裡面所產生的變化對結果帶來了影響，而這個影響所帶來的變化則可以產生另一套讀數，而這套讀數則可以透過一根指針呈現出來」。如果我們在與觀眾的討論裡面加入這樣的一套系統，就可以將所有原始數據跟可能會出現的結果演出來、暗示出來、藏起來，又或者是交給觀眾自行想像。

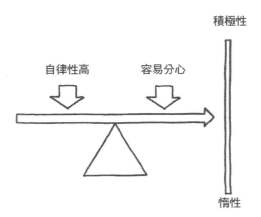

組合機制

　　所謂「組合機制」（coupling mechanism），指的是能夠將兩種不同種類的圖解說明組合起來的工具。「組合機制」的組合方法和用途有下列幾種。

　　其中一種組合方法，其實就是單純的把不同種類的圖解說明擺放的很靠近彼此（就像下面的圖一樣，在一組翹翹板〔或天秤〕的左右邊各配上一條長方形）。這樣子的話，翹翹板（或天秤）以及旁邊的直線就都能夠各自呈現一組讀數了。

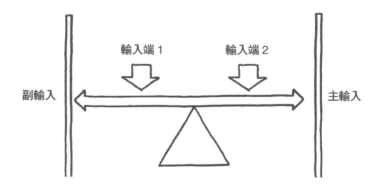

　　另外一種組合方法，就是在圖解說明裡面直接放入類似「軛」*

＊編按：軛是一種木製造的梁，用來給兩頭牛拉貨物時使用。

的圖片，進而透過這樣的視覺手段來呈現組合機制的效果。在圖例裡的類三角形圖形，就是「組合機制」的一例。裡面的類三角形圖形跟它下方圓餅圖完美結合；而這樣子的組合，也讓圓餅圖本身搖身一變成了轉盤；而轉盤轉出來的結果，則是顯示在類三角形圖形上方的框框裡。

如果我們在簡報裡也用上這裡的組合機制，想必一定能夠為觀眾們帶來一場鏗鏘有力的知識型演出。

外觀
PHYSICAL CONSIDERATIONS

顏色

在視覺溝通的領域裡，顏色的用途有非常多種，舉凡是彰顯簡報上的某些部分，或是想要為簡報增添一點藝術氣息，得宜的運用顏色都能帶來加分效果。

如果是用 PowerPoint 或者是類似的軟體來製作簡報，軟體本身會有很多內建的顏色可以挑選。有些特定的顏色會讓人聯想到特定的畫面：綠色（例：綠燈） 代表的是「正面的」（positive）的感覺。而另一方面，紅色（例：紅燈）代表「熱」、「危險」，或者是「被限制著的」（restrictive）的情況。

下面這些顏色會讓人聯想到這些事情：

• 紅色：熱情、力量、興奮、「暫停！」、「注意！」
• 橘色：溫暖、友善、靈性／神靈、平衡
• 黃色：快樂、有趣、鼓舞
• 綠色：自然、環境、平靜、「上路囉！」、羨慕 *
• 藍色：平穩、忠誠、權威、冷淡

＊譯按：英文裡有「羨慕到發青」（be green with envy）這樣的表現。

- 紫色：浪漫、神祕、高貴、忠誠
- 咖啡色：土質、溫暖、自然、樸實
- 黑色：老練、權力、現代化、黑暗、邪惡
- 白色：純潔、天真、真相、和平

　　我們可以試著運用「顏色之間的差異」來環繞著簡報／圖表裡面想要特別強調的部分，也可以透過變換顏色來強調特定的文字、句子等。

　　在顏色選擇沒有那麼豐富的情況下（例：使用工具為「白板」的狀況下），這時候我們的選擇可能就只會剩下四種（紅、藍、綠、黑）；而在書寫的狀況下，我們的顏色選擇則只有「白」紙與「黑」字。

　　不同的顏色不只可以用來強調與傳達特定的訊息，同時還可以用來進行分類；假如今天我們要製作三張不同的清單，這時候我們就可以用不同的顏色將清單彼此區隔開來，又可以同時讓觀眾知道顏色相近的項目在某些層面上是有關聯的。

　　當我們可以選的顏色只剩一個或兩個（像是我寫的這本書）的時候，我們可以運用不同的色調、線條或斑點來對不同的部分進行區分。雖然我們無法透過同樣的「顏色」傳達特定項目之間的關聯性，但是讀者們可以根據自己的需求來調整「色調」傳達關聯性。

- 燈
- 插頭
- 燈泡
- 保險絲

- 蛋
- 果汁
- 咖啡
- 牛奶

- 線
- 盒子
- 引線
- 踏板

視覺容器

　　假設我們現在面前有一張白紙，而我們現在注意到白紙上的某一個字。這個字本身能夠抓住讀者眼球的方法，就是依靠字本身的字型、字體，還有文字本身的顏色。把文字放大或縮小，或者是改變字型都可以成功讓人注意到它。文字的顏色，以及文字本身跟背景顏色的對比，都能夠讓讀者在吸收資訊時有不一樣的感受；「白底灰字」跟「黑底紅字」這兩種截然不同的組合，給讀者帶來的感受絕對是不一樣的。

　　再來，運用所謂的「視覺容器」（visual container）也能夠給讀者帶來不一樣的感受；不同的容器、形狀、大小、顏色，以及其在簡報／圖表裡面的位置，都能帶給讀者不一樣的感覺。我們可以透過這些方法強調一句話裡面某個特定的字，或是讓讀者感受到某些感覺。真的有這麼神奇嗎？讓我們一起發揮想像力，思考下面的例子：

- 一個字，本身出現在「狹窄的長方形」裡面，跟它出現在「大小適中的圓形」裡，感覺有什麼不一樣？
- 視覺容器本身是「不規則的坨狀物」，跟它是「由直線與直角組成的四邊形」，感覺有什麼不一樣？
- 視覺容器本身是「三角形」，跟它是「圓形」，感覺有什麼不一樣？

The Visual Communications Book

視覺容器的不同形狀、顏色、線條種類和大小，都能夠影響讀者對文字的解讀。

The Visual Communications Book

在筆者自己的簡報裡面，我用黑色的白板筆把「VP」（此為「value proposition」〔價值主張〕的縮寫）這兩個字用大寫寫出來。在我跟觀眾們解釋說「我們在做的事情就是協助客戶整理主張，並把整理好的主張形體化」的時候，我同一時間也刻意地在「VP」這個字母旁邊加上紅色圓圈，把它們框起來。綜合板上的 VP 這兩個字以及我刻意提到「形體化」這個關鍵字，還有實際把「圓圈」畫出來，這幾個因素都在在地加深觀眾對簡報的印象以及了解。

線條和箭頭

除了把圖裡面不同的東西連接起來和指示方向之外，其實線條和箭頭還有其他功能。

線條的其他功能包括：

把兩個或以上的東西連接起來。組織圖裡面包含的資訊可以說是又雜又廣；圖裡面的人名被包在框裡，而這些框則是被一些直的或橫的線條連接起來，進而形成讓人一目瞭然的階層關係圖。運用得宜，這些看上去不怎麼樣的線條，可以讓抽象的想法一目瞭然，並為圖片注入一股新的活力。

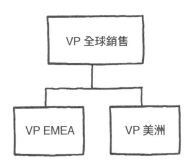

幫我們把項目分開。有一句話叫做「沒有錢萬萬不能」，但是我

認為這一句話應該改成「沒有線萬萬不能」。

　　這裡有個具體一點的例子可以參考：現在通行世界各地的「資產負債表」，最原始的雛形就是由一條垂直線把頁面一分為二，其中一邊為「資產」，另一邊為「負債」。而之後只要在左右兩邊各加上幾條水平線，分開各個項目和標示小計，基本上資產負債表就接近完成了。最後，只要在表上填好數字，準備好現金，然後擬訂好海外控股公司的架構，我們除了節稅之外，就什麼都不用煩惱了。

　　正所謂：「一條直線，萬種奇蹟。」

資產 ｜ 負債

　　可以用來當作強調用的下底線。舉例來說，如果想要強調一句話中的某些字，可以在想要強調的字下面劃線達到強調的效果。再來，

如果想要把某些文字刪除，就把下底線往上提一點，讓線穿過文字，如此就能傳達到刪除的訊息了。

可以用來製作表格、空欄或是空行。 在傳達訊息給觀眾的時候，表格、空欄和空行的運用可以說是千變萬化的。

創造出真正　千古不變的　價值……

箭頭也可以跟線條這樣的結合：

可以用來表示行進的方向。 用在系統圖或流程表上的時候，箭頭的作用就是指出表中趨勢、流線或其他因素的走向。

可以用來代替形容詞。箭頭朝上或朝下都各具意義；在美元符號的旁邊放一個朝下的箭頭，看到這種組合的人就能夠推測出某個物品的價格下降了。同理，如果想要透過「庫存矢量圖」（英：data storage icon，代表圖案為「鼓」）來表示數據量上升，在圖旁邊搭配朝上的箭頭就可以了。

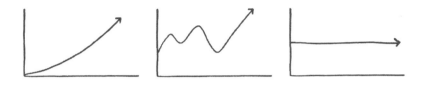

可以用來代表現象的不同狀況。上方圖表裡的帶線箭頭，可以被運用來表達現象的各種不同狀況；頂點或低谷的交互使用，可以用來代表現象動蕩不安的時期；弧線可以代表上升或下降； 像曲棍球球桿的弧線，則是代表快速上升。

表情符號

自從「簡訊」這項科技進入我們的生活之後，我們的生活便無時無刻充滿著各種表情符號。表情符號，是透過文字來傳達感情的方法，舉凡開心、傷心、無聊、愉悅等。

我們現在熟知的「黃色笑臉」，是在一九六〇到一九七〇年代間，開始出現在我們的生活圈裡並竄紅起來的，而黃色笑臉也在某一段時間裡面變成當代藝術，直到現在，我們不管到哪裡都看得到它。今天，黃色笑臉依然存在於我們生活的每個角落裡，持續扮演著幫忙我們傳達情緒的角色。在稍微早期一點的一九九〇年代間，黃色笑臉常被與「銳舞文化」（rave culture）牽上關係，而銳舞文化本身則是參雜著音樂以及藥物等色彩。

我們現在常見的開心表情符號、皺眉頭表情符號和眨眼表情符號，都是從黃色笑臉衍生出來的。

在現在的商業溝通或簡報的場合上，表情符號，或者是傳統的笑臉符號可以用來支撐論點，甚至可以用來告訴觀眾一件事情是「好」或者是「不好」。表情符號的功能，跟勾勾、叉叉，或者問號等一樣，都是用來告訴觀眾，一件事情是完全的好／正確，或是完全的不好／錯誤，又或者是警告我們應該要對某件事情抱持著懷疑的態度。

由於這些常見的表情符號很容易畫得出來，所以這些表情符號也常常被使用在手繪（或手寫）溝通上。如果一個數字的旁邊有笑臉符號，就代表把它畫出來的人想要看到的人認為數字本身是「好的」或「準確無誤」的，而反之亦然。

笑臉符號好畫又好懂，所以讀者們要記得善加運用！

藝術性圖形

在視覺傳達上面最常運用到的圖形有正方形、長方形、圓形,以及三角形。這些圖形有時可以傳達一些特殊的意義,但在一般情況下,這些圖形都不具有任何特別涵義,純粹只是大家平常可能會用到或遇到而已。

有些圖形確實可以用來增添特殊意義、左右觀眾思考(以及其專注力),甚至是在觀眾心目中植入特定的印象。

卡通和漫畫常利用藝術性圖形把內容呈現給讀者。左邊一顆星,右邊又有一顆更大的星星,一團雲團爆了,帶有狀聲詞的對話框等。

只要各位讀者把「閃電」的標誌運用得宜，閃電標誌其實可以有很多不同的意思。如果能夠再幫這些閃電標誌塗上一些火焰色系的顏色，就能夠傳達出「權威」、「力量」和「驚喜」等概念。

如果讀者們想要在畫面上製造出比較「空靈」的效果，可以在人物的左右加上雲霧型的思考框（thought cloud），又或者是畫一些快要「飄走」雲團。

缺口

 我必須說，「缺口」是我個人在做視覺簡報時很喜歡用的手法之一。當看到缺口的時候，人的慣性是會想要把缺口填補起來。缺口，代表的是某件事情的不成功。缺口愈大，代表問題愈大；而問題愈大，可能的解決方案也就愈多。

 把缺口填補或縮小，代表有人已經或者是正在著手解決造成缺口的問題。只要運用得宜，各位可以讓觀眾很自然地看到有哪些問題是該被解決的。這種簡報手法，不論是對於理性思考或感性思考的觀眾們都通用。美國前副總統艾爾‧高爾（Al Gore）的奧斯卡得獎作《不願面對的真相》（An Inconvenient Truth）就運用了這個手法；這部電影想傳達的概念，便是高爾在片中傳達的「當今溫室氣體的排放量」以及「未來預測溫室氣體排放量」之間不斷擴大的缺口。電影本身把對於未來溫室氣體排放量的預測跟沉重的全球暖化議題、不斷融化的冰層，以及北極熊的滅絕等連結起來。為了讓高爾的觀點能夠更加深植於觀眾心中，電影也有使用圖表來放大上述的「不斷擴大的缺口」。為了讓觀眾確實了解缺口到底有多大，高爾甚至不辭辛勞地找來一臺活動吊車，然後親自在攝影棚裡站上吊車來為觀眾解釋圖表。

 使用「缺口」，是為了要傳達出某種「差異」，像是「未來」與

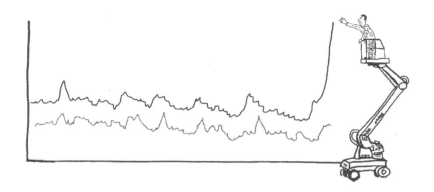

「現今」之間的差異。就算被比較的兩者是不具形體的概念，兩者間的差異仍然可以具體地被呈現出來。

　　缺口，也可以透過數字表達出來。藉由數字表達，我們就能夠設計出一套符合我們需求的標準。舉例來說，假如我們問觀眾：「從一到十（一為入門，十為專家），您覺得自己的財務管理能力如何？」假如他的答案是五的話：

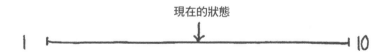

　　接下來我們就可以向觀眾問這個問題：「假如人生一切順遂，您希望一年之後自己的財務管理能力可以到達什麼階段？」通常對方會

回答七或八。然後呢？沒錯，就是那個缺口！接下來，如何把缺口補起來，就是話題前進的方向了。

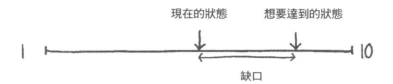

如上圖，如果我們利用這樣的比例尺來表示什麼的話，缺口本身就會顯得比較具體化。比例尺的基本構成方法是這樣的：先畫一條水平線，代表一到十（或任何數字），然後在線的兩端標記間距。線本身愈長，「現在的狀態」和「想要達到的狀態」之間的缺口也就會愈大。如果比例尺本身夠大，兩個點（例：五到七的距離）其實可以看起來距離很遠。如果把比例尺放直，讀者們可能就真的需要開著活動吊車才能好好跟觀眾展示了……;-)

運用得宜，「缺口」真的是好處多多；反過來說，如果使用不當，則會帶來反效果。使用「缺口」這個工具的第一步，就是先找出適合使用缺口的題材，然後試著把缺口用在些題材上面。最重要的，是要實際試著對其他人使用缺口，像是在跟其他人交談的時候、簡報的時候、活動掛圖，或者是開會的時候使用的白板等。當各位得心應手時，人生的一切順遂便會隨之而來。請各位務必記得妥善利用。

擬人

人類最早在山洞裡畫出來的圖畫，都跟人以及人做的事情有關。

在長大成人的過程當中，我們大家應該都畫過好幾百個（又或者是好幾千個）人。我們所畫過的圖的內容和場景可能每次都不同，但恆常不變的是，圖畫永遠都在敘述畫中人物的角色、狀況，以及體驗。

在書本、廣告、電視節目，或者是電影看到像我們，又或者是我們非常欣賞，欣賞到想要直接變成「他」或「她」的人物的時候，通常在我們的心裡面就會有一股同理心油然而生。這樣的同理心既強烈也不受我們的掌控，且同時在我們的潛意識裡面擾動著。

若是各位能在視覺溝通上運用「人」這個題材，便能夠觸碰到每個人與生俱來對於他人（第三人）的那股同理心。這時，如果能讓觀眾們切換觀點，從圖畫中的人物的觀點觀察事物，觀眾便能夠更全心全意地把自己投射到畫中人物（第一人）身上。

運用得宜，這個技巧其實會帶給觀眾所謂的「移情」效果，而這種移情效果雖然只是觀眾自身想像下的產物，但還是會讓觀眾有非常強烈的感受。

大家常見的「火柴人」，本身並不帶任何特徵（除非讀者們想要加上柺杖之類的小物件，來代表火柴人的年紀），因而更能夠帶給觀眾更強烈的移情效果。

　　讀者們可以把這個手法試著用在自己認為恰當的場合上，來傳達想要傳達的訊息。

　　例如下面這張圖裡，如果想要表達「願景」，讀者可以先畫出一座山的山頂，然後在山頂上面畫出手指著遠方的火柴人。

　　又例如下面這張圖，如果想要表達的是「難以抉擇」的情境，可以畫出一條岔路，然後在岔路分歧的地方畫出頭上掛著問號的火柴人。

　　如果今天我們看到的火柴人，是走在鋼索上，這種狀況想傳達的訊息就有很多種，但是最常見的就是「步步為營」的重要性。

　　各位如果也想要觀眾感受到上面所說的移情效果，畫出來的圖就必須輔以文字或口頭敘述加以說明。文字或口頭敘述，是為了要讓觀眾知道要以什麼樣的眼光及方式來解析讀者們的作品。

　　假設現在讀者們畫了一個火柴人，然後再以文字或口頭的方式告知觀眾：「各位，現在請把這個火柴人想像成是您的客戶。」經由這樣的點醒，這時候觀眾們便會在腦海裡自動把畫面上的火柴人想像成客戶。做到這一步時，你就已經成功掌握觀眾的目光了，但還需要再更進一步，才能掌握到觀眾的「心」。

　　假如我們現在先把一條水平線（用以表示「時間」或某件事情的「過程」）畫出來，然後在水平線的左邊畫出火柴人。這時候，你可

你的客戶

以跟觀眾說：「這個火柴人，就是各位。各位現在放眼望去，是那排山倒海的困境與挑戰。而各位現在所在的地方，正是這一連串困境與挑戰的最開端。」此話一出，觀眾們便會把自己當作畫面上的火柴人，並且以第一人稱的方式來思考。將「心」比「心」，就是這麼回事。

　　以上說到的兩種手法，不論是對解說、說服他人，或者是教授知識都很有幫助。

圖片、文字、名稱

在眾多銷售技巧裡面，有一招很經典的技巧叫做「富蘭克林式達陣法」（the Benjamin Franklin Close），操作方法是這樣的：首先，在跟客戶進行協商時，銷售人員先提及美國開國元勳之一富蘭克林的大名，然後接下來在紙上帶客戶看過一遍提案的好處與壞處。

這一招之所以奏效，有一部分是因為銷售人員這樣的心理暗示，造成客戶在心裡面把提案和富蘭克林（美國開國元勳）連結在一起，為提案本身自動加了分。

富蘭克林

上述手法，其實跟企業請明星來代言產品或服務的道理是一樣的；企業這麼做的目的，就是希望利用明星的資歷、名聲，以及明星本身所代表的意義，來為產品或服務加持。

當各位在製作自己的簡報時，可能有時候會需要用到某些特定的文字、圖案，或人物名稱，讓觀眾的心裡留下在上面所看到的「光環」。

醫生的圖片會讓人感到「信賴」以及「信心」。引用某些人說過的話，又或者某些／某種特定的人物，則是會幫助各位在向觀眾傳遞訊息時大大加分。

這種手法的應用場合其實數不勝數；如果讀者們想要在簡報當中植入「道德權威」，就搬出甘地（Ghandi）或者是馬丁‧路德‧金（Martin Luther King Jr.）的照片，或者是他們說過的話就可以了。而有些人本身就代表了某些素質，例如以下這些：

理查‧布蘭森、阿倫‧蘇加、彼得‧瓊斯：創業家精神

史蒂芬‧賈伯斯：創意、成功

比爾‧蓋茲、華倫‧巴菲特：財富

潔西卡‧恩尼斯－希爾：健康、活力

約翰‧藍儂：理想主義

愛迪生：創新力

愛因斯坦：智慧

反之，希特勒、醜聞纏身的電視名人吉米‧薩維爾，以及被判終

身監禁的兒童殺手米拉‧韓德麗說過的話、照片，甚至是名字本身，都會讓人感到渾身不對勁，進而產生負面的聯想。

我們有時候需要把人物實際的照片給觀眾看，而有時候只需要簡單畫一下或把人物的名字寫在板上就好了，依情況而定。

概念
VITAL CONCEPTS

所謂

「好的設計」是……

　　不管各位製作簡報背後的目的是什麼，觀眾都會透過簡報裡的資訊架構和呈現方式來推敲簡報背後的涵義。所以，就算有些讀者可能覺得即興演出是無傷大雅的一件事，我還是會建議簡報要事先計畫、按部就班比較妥當。

　　觀眾有時候會對簡報的內容產生錯誤的聯想。要預防這種情況，我們必須事先計畫好簡報當中圖形的設計，還有後續口頭敘述的內容以及其背後涵義。

　　很多人沒有事先計畫好這些細節的原因，是因為很多人根本沒有想過這些事情是該做的。在這個單元裡，就讓我們一起來看看簡報裡的這些「眉眉角角」，會如何影響觀眾對簡報的感覺。

　　想要知道觀眾們「看到」或「聽到」什麼，就必須思考「如何引導觀眾的需求」，之後再輔以後面會介紹到的「概念要素」來傳遞訊息。這時候，我們該思考的項目包括顏色、大小、距離、對稱性、順序等。

如果各位能夠運用這裡所介紹的做法，便能向自己的目標更加邁進一步；反之，若是沒有時時刻刻提醒自己要利用這些方法，結果很有可能是觀眾最後接收到的訊息並不是你想給的，又或者是完全錯誤走偏的。世界上有相當多的簡報或提案，是在最後階段功虧一簣的。難道是因為這些簡報或提案本身的想法或概念不夠周全嗎？有時候確實是如此，但並不是所有的失敗都能夠歸咎於此。有很多想法行不通的原因，其實是觀眾根本沒有正確理解講者想要透過簡報或提案來傳達的訊息；這種狀況下，有很多觀眾甚至無法清楚解釋他們到底是不喜歡簡報或提案的哪個部分。觀眾可能只會說「反正就是感覺哪裡怪怪的」。這種「違和感」其實很常見，尤其當「我們自己所相信的事情」跟「別人所告訴我們的事情」相左時。在簡報或是提案的場合上，觀眾們其實可以察覺到這種違和感就藏匿在字裡行間或圖片裡，致使整個簡報或提案的結論，甚至是講者本身都有點「不對勁」。

好或不好？

從觀察者的角度出發

禪宗有一個有意思的問題：「森林裡的一棵樹倒了，可是沒有人聽到它倒下時所發出的巨響，那這棵樹倒下來發出的巨響到底算存在還是不存在？」以這個單元所討論的主題來說，這個問題也很發人省思。而「一個巴掌拍不響」這句話也有異曲同工之妙。

各位請切記：好的簡報設計，必須要把觀眾也計算在內。我們需要思考的是：觀眾可能會帶有什麼樣的成見、偏見、思想、信念等。藝術系的老師們就常常告訴學生，凡事都要「從觀察者的角度出發」。而這句話的意思，就是要學生們去思考觀眾會如何解讀創作出來的作品。當一件作品沒有被賦予任何解讀時，作品本身其實是不帶任何意義的；反之，一件作品的生命，就是在它被賦予解讀的那刻誕生的。

特定的符號、形狀，以及文字都會帶有各種正面及負面的涵義；有些涵義帶有文化，只通用於特定文化圈，而有些則是通用度較低，只有某些人了解，而另一些的涵義，則是依情況而定。

假設現在讀者面前有一齣分格式漫畫，主題是一枝筆。在其中一格裡面，筆斷成了兩截；而下一格的內容，則是斷成兩截的筆各自被削尖。在巴黎的《查理雜誌》（*Charlie Hebdo*）遭受恐怖組織「蓋達」

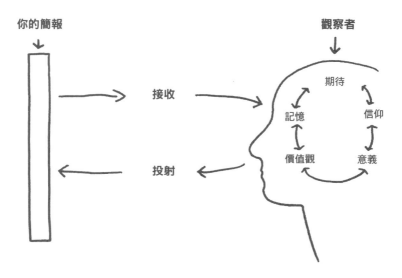

攻擊後，這一張斷成兩截的筆各自被削尖的漫畫圖便顯得別具意義，並且能夠觸碰人心。在這樣的事件發生之後，單單一枝筆的圖片，便能夠從觀眾心裡牽引出這樣強烈的感覺。

大小

前文我已說過了……大小真的很重要！

有研究指出，男性的身高跟他一生的收入有很大的關聯。究竟是因為身高較高的男性自信心比較高，又或者是周圍的人通常都比較看重身高較高的男性呢？先不論身高和收入之間的關聯性究竟為何，觀察結果顯示：平均來說，男性身高每高一吋（約二‧五四公分），一年的收入會比身形較為矮小的男性多出五千美金。

人在觀察事物的時候，通常都是透過各種偏見、經驗、信念、價值觀等因素所組成的有色眼鏡來進行觀察。事物的「大小」，也是組成這種有色眼鏡的因素之一。雖說一般人並不會主動去反思「大小」對於我們的觀察會帶來什麼樣的影響，但是這項因素卻是真真實實地影響著我們的感官。

「大小」，可以用來衡量物體的實際大小，也可以用來衡量其他抽象的概念（例：優越感、自卑感、重要性、某件事物與其他事物的「關係性」等）。「大小」可能很單純是指某張圖片的尺度或樣貌，也可以用來對人心做出暗示、勾起情緒、說服他人，又或者是證明所言為實。

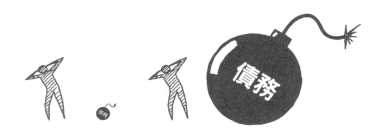

　　物品的大小絕對會影響人對它的感受。這個（物品與人之間的）關係很重要，所以希望各位務必要把它應用在自己的簡報或提案上。你可以運用「大小」這個技巧，將觀眾的注意力轉移到特定的焦點上，也可以用它來遮蔽某些不想被看到的部分。

　　說到這裡，你大概會想要問：我究竟要如何運用這個技巧呢？

　　各位可以問問自己這些問題：

• 我現在的簡報／提案裡面要用到的是文字、圖片，還是形狀？
• 現在已經知道「大小」會影響人對事物重要度&階級的感覺，那……
• 把簡報裡的哪些部分放大，效果會更好？
• 反之，把簡報裡的哪些部分縮小，效果會更好？

遠近於距離

　　一般來說，兩個物體的距離愈近，我們便會認為兩者間的關係愈強。換句話說，兩個物體（不論物體本身大小）的距離，其實是在默默地傳達兩者關聯性的強度，而我們其實可以把這種「遠近原則」運用在我們的簡報上面。

　　讓觀眾知道物體、因素、人物、地點等之間的相近性，有時候是加分，而有時候則是必要。舉刮鬍刀廣告為例：刮鬍刀廠商與運動明星的關係，相信是眾所周知的，而這兩者關係下的產物，便是數百萬美元的商機。而運動明星本身則是需要跟刮鬍刀或品牌本身的距離夠

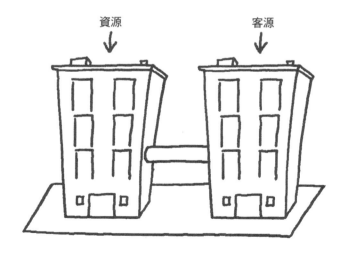

「近」，才能帶出這些商機。

　　反之，兩者之間距離愈遠，兩者的關係性則是愈小。

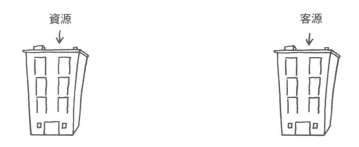

資源　　　　　　　　　　　　　　客源

　　運用得宜，我們在這個單元看到的「遠近原則」可以大大地幫助我們在簡報上把我們要說的故事支撐起來，也可以用來帶出我們想要的結論，又或者是說服觀眾認同我們希望他們同意的觀點。

「上下」與「左右」

這個部分的概念，對各位來說可能會有點簡單，但是我認為這個概念還是值得一提，它可以幫助各位更了解及正確應用在想傳達的訊息上面。

我們一出生就活在充滿規則的世界。大家都同意這些規則，並將其當成行事的標準及規範，而這些規則存在的目的，便是告訴我們身旁的事物為何以及其意義。這些規則通常都是以「潛規則」的形式存在，以致很多人對於這些規則的存在根本不知不覺。

舉例而言，我們搭電梯的時候都有一套專有的電梯潛規則；沒有人會把這些規則寫下來給我們看，也沒有人會特地教我們搭電梯的時候應該要遵守什麼樣的規則，但我們就是知道搭電梯的時候要「怎麼搭」，而且我們也會希望跟我們一起搭乘的人也遵守一樣的規則。這樣的例子，就是上面提到的「潛規則」。

現在，請各位在心裡描繪出一張世界地圖。請問你都看到了什麼？

筆者猜各位讀者「看」到的是我們一般常見的世界地圖，就是學

校裡常常貼在教室後面牆壁的那一種地圖。在這種地圖裡面，歐洲大陸在地圖整體的中上方，美洲在左邊，俄羅斯和中國在右邊，而南美和澳洲則是占據地圖的下半部。不曉得各位讀者腦海中的地圖是不是長得像這樣？

　　上面這些敘述的加總，真的就是我們世界的全貌嗎？其實不盡然，但是這張地圖（一般稱之為「麥卡托世界地圖」）卻是我們最常見的；雖然它歷史悠久，但是在很多層面上，這張地圖的準確度其實是有待加強的。以海上導航的準確度來說，麥卡托世界地圖至今是無人能出其右，但是為了能夠坐穩這個寶位，這張地圖也保留了一些講出來會讓人嚇一跳的錯誤資訊。

　　舉例來說，地圖把阿拉斯加畫的跟巴西一樣大，但是巴西的土地面積其實是阿拉斯加的五倍。再來，在地圖裡面，芬蘭的南北間距跟印度南北間距看起來差不多，可是實際上印度比芬蘭要大很多（對了，麥卡托世界地圖是挪威人設計的喔）。

　　讓我們快點繞回主題上面，要不然話題要脫線了。在這裡，我想要各位了解的，就是「人，對於事情呈現的方式都有各自的聯想」。上至下的呈現手法，是為了要表現出「階級制度」（不論是事物的重要度、優先度，又或者是字母排序等）。就算讀者們寫出來的項目沒有特別在左邊標上數字，大家還是會自動把上層的項目看做比下層的

項目還要重要。

不論是「上至下」又或者是「左至右」的排列形式，只要是可以幫助我們傳達觀點的方式都值得一試。

就閱讀和書寫來說，西方人習慣的方向是「從左到右」。如果讀者們有意以「從右到左」，又或者是「從右下角延伸至左上角」這樣比較少見的方式來排列簡報的內容，就必須要有充分的理由來說明這麼做的動機，否則這樣的資訊排列方式，很可能會混淆觀眾、同時也無法將你想傳達的訊息傳達出去。

常規還是有被了解的價值。在了解常規之後，我們就可以運用它們來影響，甚至是說服他人。

1	2	3
4	5	6
7	8	9

1	4	7
2	5	8
3	6	9

9	1	8
7	2	5
3	6	4

比例差

假設我們現在面前有一張 A2 大小的紙張，而紙張上面畫的是某個在我們的現實世界中占地龐大的建築物（吊橋又或者是像 101 這樣的高樓）。這時候，面對觀眾，我們口出一句：「這張圖是按照比例畫出來的」，當觀眾們聽你這樣說時，會自動認為眼前這張「圖」的大小，等同於「實物」的大小。

為了幫觀眾們了解圖片與實物之間的「比例差」，在繪製地圖或者是建築用的工程圖時，專家們通常都會在圖裡加上附注（例：圖上的一公分等於實際十公分，或一公分等於五百哩等）。就照片來說，大家通常都會把照片放到相框裡，讓觀眾更好掌握照片與實物的大小差距。

十七世紀時，很盛行把「人」畫在技術用圖或工程用圖裡，以此顯示「人」與「物」之間的比例差。

人類可以接受並且了解「比例」這個概念，而人類這項與生俱來的能力，讓我們在面對觀眾傳達訊息的時候可以有更多的選擇。

如果有比例當作參考依據，我們就能夠像下面這張圖一樣，用比

二十世紀

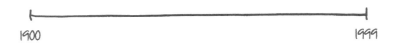

例尺來表現一百年、一千年，甚至是一千萬年等的時間長度。觀眾們
也會自行根據比例尺的比例來調整觀看圖時的心態。

2015

　　在我們使用比例尺時，比例尺其實可以用來把本來很微不足道的
部分呈現得無比巨大，而這種「小事化大」的手法，就常出現在金融
業廣告的比較圖表裡；舉例來說，一張同時表示三檔不同基金的條狀
圖，可以把這三檔基金之間呈現得毫無差異。但是，我們只要把條狀
圖的比例改一下，這三檔基金之間的差異就會看起來非常巨大，大到
會讓人產生一種「其中一檔基金在一枝獨秀」的感覺。簡單來說就是：
比例改一下，「視」界不一樣。同理，如果有人在我們面前放一張「螞
蟻的下顎放大圖」，大部分的人可能都會覺得毛骨悚然。但是，如果

我們今天只是不經意地注意到我們腳邊爬過一隻小螞蟻，相信我們大多數人並不會對牠的存在多加思索。「比例」這個工具，可以幫我們說服他人、影響他人，或引人入勝。

樣式

　　好幾年前，我辦過一場團隊建立（team building）活動。席間，我跟當時的參加小組討論到「傑出」的重要性，然後我就隨手把小組組員提到有關「傑出」的項目都寫在白板上，最後串成一張項目表。當時我寫下來的每一句話，前面都有加上一個小黑圓點，目的是為了表示每一句話都是一個獨立的項目。另外，寫下來的項目排列方法是由上到下，純粹是因為當時是按照參加組員喊答的順序寫在板子上而已，而並非是有意要透過這樣的排列方法來表達「上面的項目比下面的重要」。

　　活動結束之後，其中一個組員來找我，跟我說：「雖然『傑出』這個主題本身沒問題，但是我覺得您的手寫還有帶活動的方法，實在是稱不上『傑出』」。

　　對於這位來找我的組員來說，「傑出」這個概念幾乎可以跟「整潔」、「秩序」、「架構」等詞彙畫上等號，而我的簡報「表現方法」卻破壞了她的這種連結。

　　我也會對人做出判斷；看他們看上去如何，看他們如何擺東西，看他們如何把東西排好等。

　　所以說，簡報看起來體面也是很重要的一件事。如果讀者們想要走比較偏「傳統」、「端莊秀麗」的路線，筆者建議各位可以在簡報裡面使用 Times New Roman 之類的端正字體。

　　如果讀者們想要走的路線是比較「反骨」、「非傳統」的路線，讀者們不妨可以參考一下安迪‧沃荷（Andy Warhol）在一九七〇年代的一系列龐克風作品，看一下他本人的作品是怎麼配色的。

　　好好想一想要在簡報裡面用什麼樣的顏色。

仔細琢磨簡報裡面文字的字體。

　　思考簡報裡面的內容要怎麼架構。架構的方法會讓人覺得是富有邏輯的嗎？是充滿藝術氣息的嗎。夠出眾嗎？又或者只是一般般而已？

The Visual Communications Book

The Visual Communications Book

The Visual Communications Book

The Visual Communications Book

THE VISUAL COMMUNICATIONS BOOK

The Visual Communications Book

　　相信各位讀者都有聽過「蝴蝶效應」：一隻蝴蝶在太平洋上拍翅膀，最後竟然會對整片太平洋的波浪還有地球的天氣造成影響。同理，簡報的樣式也會（應該是說「一定會」）對觀眾們造成影響的。

順序

　　「很久很久以前……」，當讀者們看到這句話時，都可以猜到這句話是某個童話故事開頭。我們可能沒有辦法猜到確切是哪一齣童話故事，可是我們可以推測出故事裡面可能會出現的一些要素：一群人物（王子、公主、壞女巫、狼等）、魔法世界、森林、阻撓主角通往幸福快樂的邪惡勢力，然後再來就是大結局。讀者們大概也可以猜到故事最後會這樣結尾：「從此以後，他們便過著幸福快樂的日子」。

　　「起」、「承」、「轉」、「合」。我們所生長的文化裡面，不管是故事、詩、音樂、教條、演講、電視節目、電影等作品，都是繞

（很久很久以前……）

著「起承轉合」這個順序進行的。

　　同理，在闡述我們的想法時，「順序」也是非常重要的。要決定順序如何安排，我們就必須要善用邏輯。舉例而言，一份商業提案的內容，大概會按照下列順序來排列：

- 介紹背景
- 介紹當前難題或挑戰
- 回顧當前狀況
- 思考理想狀況
- 提出解決策略
- 說明為何提出該解決策略
- 詳細說明解決策略
- 說明將如何執行解決策略
- 說明解決策略應當被採用的理由
- 說明若欲執行解決策略，將會需要何種投資，以及會有何種經濟效益
- 總結目標和利益

　　這樣一份商業提案的排序有條不紊，而且有經驗的商業人士看了之後，很快就可以進入狀況。但把順序整個倒過來，就不行了。把其中幾項重要的項目更換位置也不行，因為結果會沒有原本的順序理

想。讀者們切記：要講什麼故事，就要按照最適合那個故事的順序把故事說出來。

有時候，說故事就只要步驟一、二、三就好，觀眾就會大聲鼓掌。

有時候就沒有那麼簡單了；步驟一、二、三結束之後，還有四，五、六、七、八等。

概念斷層

有時候我們需要借用視覺溝通的力量，才有辦法把我們的觀點傳達給觀眾，進而讓觀眾支持我們的論點。要贏得觀眾的支持，我們就需要在簡報裡置入我們對某件時事的深度剖析，或者是強調某個難題的存在，又或是提及某個正在悄悄接近我們的災難。

當「英雄救美」的場景已經設定好了，這時候就要選擇運用視覺溝通的技巧來讓當前的難關看起來完全不足掛齒，也可以讓問題看上去難如登天（說到這裡，我不禁想到「溫室效應」這個議題通常都帶著一股濃濃的災難色彩）。但是，其實這兩種極端之間存在著很多可以讓我們盡情揮灑視覺溝通技巧的空間，進而讓我們可以提供給觀眾更多不同的啟發和概念上的斷層。

就最核心的意義來說，所謂「斷層」指的是兩種不同狀態的客觀性差別。舉例而言，與「當前狀態」之間存在斷層的，便是「應當狀態」、「可能狀態」，又或者是「今後狀態」。

我們有好幾種不同的方式可以呈現這些狀態之間的「斷層」；例如比較性圖表、條形圖，又或者是把這些狀態都數據化之後再放到直線上進行比較等。

如果讀者們想要把觀點（或者是結論）包裝得漂亮一點再傳達給觀眾，就必須要用心拿捏簡報裡圖表的比例。

假設各位製作出來的提案書，建議客戶針對你提出的案子進行投資，而且金額是一百萬英鎊。「一百萬英鎊」這個數字其實可大可小，端看客戶怎麼看待這個金額，你再適當調整提案書裡面的斷層就可以了（如下圖）。

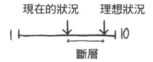

這兩組比例尺，
其實代表一樣的「斷層」，
可是大一點的斷層
可能會幫你爭取到比較多的
投資經費。

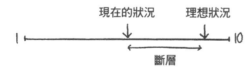

上面的手法，其實還可以幫我們把本來「主觀且抽象」的概念轉換成「客觀且能夠衡量」的圖表。

假設你現在要跟客戶提案，主題是「重振公司內部士氣」。這時候，你可以先畫出一條水平線，在線上用數字標出一到十，然後再請

客戶用數字標記出公司「現在」的士氣程度。這個步驟結束之後，再請客戶標出公司「想達到」的士氣程度。這樣的一個過程，讓我們可以「看見」且測量出「士氣」這個概念，也間接給了我們一個可以衡量士氣的客觀依據。正所謂圖表小兵立大功，簡報提案真輕鬆（used correctly, this is a very powerful tool for persuasion）。

變動

在藝術裡，描繪「動作」是一項高深的學問。說起這項學問，其實我們只要把手邊的漫畫拿起來稍微翻一下，看一下裡面人物的肢體動作、線條等，就可以了解大概沒有人比漫畫家還要精通這門學問了。

在視覺溝通的領域裡，我們的繪畫功力可以不用像漫畫家那般細膩，但是有些時候，還是會免不了需要發揮一下我們的藝術細胞，在簡報等的圖例裡畫出「變動」的概念。而「變動」這個概念，可以用我們常在公園裡看到的踏腳石來呈現，以此表現出系統圖的步驟走向、事物前進（或後退）的方向，或者是位置的調換等。

在現實世界裡，我們呈現「變動」的方法是透過「調換步驟」或者是「建議步驟」，而這些的範圍就比較抽象一點了。

步驟一	步驟二	步驟三

在繪製二次元的圖畫時，我們可以使用線條、箭頭、符號（數字、字母、文字等）來表示事物變動（或前進）的方向以及順序。

在繪製三次元的圖畫時，如果讀者的繪畫功力已經提升了，而且又加上三次元比二次元多出一個次元可以運用，這時候讀者就可以透過不同「視野」來表達變動了。

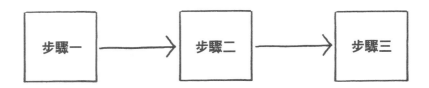

這時候，如果讀者們可以順便運用一些動畫特效，「變動」這個概念就能夠以更多不一樣的形式出現了。但是，在運用動畫效果的時候，要記得：因為這些特效看多了會讓人視覺疲勞，所以有很多人其實不是很喜歡這些特效。觀眾在一開始看到「Prezi 簡報」（用一種叫做 Prezi 的簡報軟體做出來的簡報。有興趣的讀者可以上 YouTube 搜尋一下，看看 Prezi 實際是如何操作的）可能會覺得耳目一新，可是在簡報的視野一直不斷切換的狀況下，觀眾很快就會視覺疲勞，失去興趣。

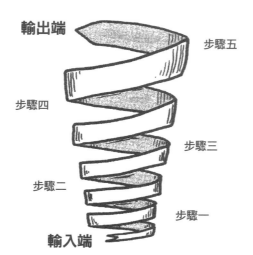

輸出端　　　　　　　　　　步驟五

步驟四

步驟三

步驟二

步驟一

輸入端

時間

　　在簡報或者是提案中置入「時間」的概念，常是因為能發揮用處，有時候則是因為它是必要的。而在簡報或提案裡置入時間的方法有很多種，端看你本身想要傳達的內容是什麼。

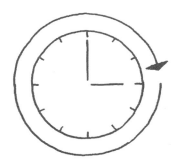

　　代表「時間」最常見的手法，就是直接放入一張時鐘的圖片（如上圖）。之後再加上箭頭和調整長、短針的位置，就能夠讓觀眾知道時間過得多快（或多慢）了。

下面這一張「人類進化圖」，把人類幾千年的演化濃縮成五個階段。

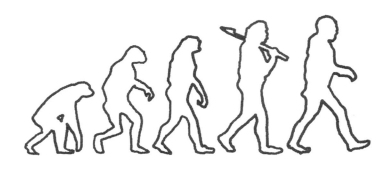

各位也可以試著用單純的畫出一條「線」來代表時間。一般來說，如果要用線來代表時間，讓觀眾更容易理解的方式，是用水平線來代表時間，且時間的移動方向則是從左至右。之後在線上加上事件名稱或者是指標，來代表事物的「進展」或其他概念。透過這樣的手法，我們就能夠表現出某一連續性事件當中的某一小段，且能夠在某種程度上賦予「時間」這個抽象概念一個形體。

相似性

　　當人類的大腦在對資訊的排列和呈現方式進行解讀時，其實同時也在尋找看起來相似的資訊，並在大腦中把類似的資訊連結在一起，反之亦然。資訊的「相似性」，有可能是從用色、形狀、大小、排列位置等因素而來的。相似性愈大，關聯性愈強，反之亦然。

　　在各位要把「相似性」這個技巧應用在自己的簡報前，記得先把簡報的資訊在腦海裡梳理一遍，還有問自己以下這些問題：這個技巧適合套用在簡報的哪些資訊上？資訊的「相似性」該如何呈現出來？是透過使用一樣的顏色呢？又或者是要把相似的資訊套在相同形狀的框裡？還是說要把它們的大小設定成一樣？或者是把相似的資訊放靠近彼此一點？（還是要把上面講到的方法全部一次用上？）

　　這裡借用音樂用語來詮釋「相似性」這個技巧的用意：相似的音符如果組合在一起，最後就能夠譜出一道具有連貫性的和弦。繞回視覺溝通上，亦是同理可證──「相似性」這個技巧的目的，就是要把

相似的資訊（音符）連結在一起，最後拼湊出有連貫性的資訊地圖（和弦）。

　　如果讀者們希望觀眾的大腦在不知不覺間對於簡報的資訊內容產生強而有力的連結，用「相似性」把不同的資訊串連起來就不會錯了。但是，在運用這項技巧的時候，切記要先分析過簡報裡的圖表還有其他資訊，最後再決定讓哪幾個項目「扯上關係」，如此才會讓你想傳達的訊息能夠最有效地傳遞給觀眾。

對稱

　　放眼望去，我們的生活周遭充滿了各式各樣的對稱、比例和平衡；像是達文西的「維特魯威人」、蝴蝶的身體，又或者是英國的國旗。

　　人臉也是對稱且等比例的。但如果我們再靠近一點看，就會發現其實人的左臉和右臉的特徵並不是完美對稱；舉例而言，有些人的一邊眼睛可能比另一邊大，或者是兩邊的眼睛其實沒有水平對稱等。

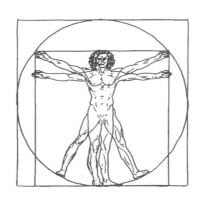

　　雖然「對稱」這個概念不盡完美，但是這個概念本身的存在，還是讓我們看到了周遭事物的平衡、和諧、比例，還有美好。把對稱運用在視覺溝通上，一定能對簡報大大的加分。

「對稱」這個概念可以應用在任何「圖類（例：圖形、圖案）」上，幫助你把想要傳遞的訊息包裝起來；假如你今天想要簡報裡的資訊看上去有「完整性」，就要確認資訊不管是直的看或是橫的看都是對稱的。人腦對於排列有對稱性的事物會自然產生連結，而這時候，各位其實能夠運用不同距離、顏色、大小等，再細分資訊。

在運用「對稱」這個技巧時，我希望各位記住一個大原則：不管今天讀者們準備用什麼方法（例：地形圖、肖像圖、幻燈片、一般紙張、白板等）傳達想要傳達的訊息，只要記得「中間、左右、上下」這個口訣就好了。

凡事皆有一體兩面；為了求「平衡」，在討論某些議題時，我們必須同時提出我方觀點及反方觀點。這時候，其實可以運用「雙邊對稱」（bilateral symmetry）這個技巧。我們來發揮想像力，想像一下：有這麼一個建築物，它的門的左右邊都各有柱子，然後上面有一道過梁或棚子撐著（如前頁圖）。在建築物的架構上，我們會說這樣一棟建築物是「雙邊對稱」的，而如果我們把這種架構引用到視覺溝通上，自然而然會給觀眾一股「堅若磐石」的穩固感。各位只要把「雙邊對稱」這個技巧套用在簡報裡的圖片和論點，觀眾自然便會感受到簡報的穩若泰山。

　　相反的概念就應該要放在對側，因為這樣可以讓觀眾一目瞭然，也順帶強化了觀眾腦海中「這兩派概念是相反的」的這個想法。相反的概念有以下這些：「肯定與否定」、「挑戰與目標」、「過去與現在」、「戰略與戰術」等。這幾對「歡喜冤家」都帶有「對稱」、「相反」以及「二元」的關係。

比較和對比

在進行比較時，我們有時候會需要討論到兩個或以上的議題；本質上，這些議題有可能是想法、主張、規範、競爭對象等。如果各位想把「比較和對比」這個技巧運用在簡報裡，切記呈現的方式要簡單明瞭，讓觀眾可以分辨出相似點以及不同點。再來，各位可以選擇把觀眾們的目光聚焦在相似點或不同點上面，至於要聚焦在哪一項上面，則要根據各位本身的需求而定。

圖解、圖表、維恩圖等工具類圖表，其實都可以活用來幫助我們進行比較和對比。

只要看到人、事、物被擺在一起時，人自然而然就會想要比較。各位先假設自己正在演講：現在，你很隨性地把兩條直立的長方形（其中一個比另一個高出差不多一半的高度）擺在一起，然後要求觀眾比比看這兩個長方形，看會發生什麼事。如果除了「高度」這個項目以外，觀眾們仍不知道要比較什麼，你可以帶入一些數字（例：第一條長方形代表一百萬英鎊，而第二條長方形代表一百五十萬英鎊），然後在兩條長方形的下面各寫上「二〇一三年營收」跟「二〇一四年營收」，這樣觀眾們應該就會比較有頭緒了。

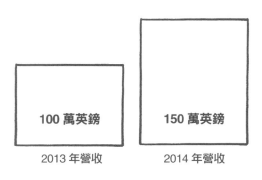

100 萬英鎊　　　150 萬英鎊

2013 年營收　　　2014 年營收

做這樣的比較，無非就是想要傳達一個訊息：長江後浪推前浪，後浪必比前浪旺。

然而，如果上圖裡的兩條長方形的前面還擺了三條其他的長方形（其各自代表：二〇一〇年營收，四百五十萬英鎊；二〇一一年營收，五百一十萬英鎊；二〇一二年營收，四百七十萬英鎊；如次頁圖），那這樣的畫面呈現給人的感覺就會是：後浪推不動前浪，前浪反比後浪旺。

這兩張圖各有千秋；可以用來向新的投資人招手，又或者是鞏固既有投資人的信心。也許某些投資人看到五條長方形的比較圖時會望而卻步，而這時候讀者只需要瀟灑地轉向投資人，跟他們保證「這都是過去式了。雖然之前的狀況不盡理想，但是該解決的問題我們都解決了，接下來讓我們一起逆風高飛，一切就功德圓滿了。

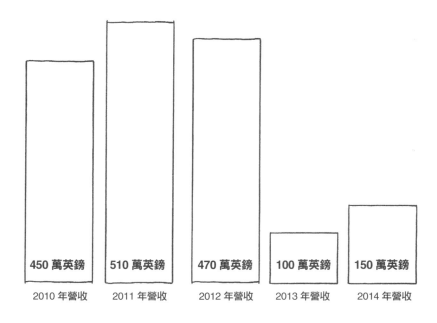

| 450 萬英鎊 | 510 萬英鎊 | 470 萬英鎊 | 100 萬英鎊 | 150 萬英鎊 |
| 2010 年營收 | 2011 年營收 | 2012 年營收 | 2013 年營收 | 2014 年營收 |

　　讓自己看上去衣冠楚楚，讓敵手看起來狼狽不堪；能夠把「比較和對比」這個技巧運用到如此爐火純青的，非金融業莫屬了。如果讀者們有意遊走於爾虞我詐的金融業，務必切記我在第一章節裡提醒過各位的「買家各自小心」這句話。

情報密集度

　　各位千萬要記得：觀眾們會自動解讀資訊排列的方式。所以說，要是簡報裡的資訊分的太散，觀眾們會自動解讀成「這場簡報沒什麼看頭」；反之，要是簡報的頁面塞滿太多資訊，觀眾們則容易有資訊轟炸的疲勞感。

　　閱投影片無數的各位，現在請跟我一起回想起那成千上萬張曾經閃過我們眼前的投影畫面。有一種走的是所謂的「極簡風」，每個頁面就只有三到四個要點。這種「極簡風」的作法雖然著重在講者的大量口頭說明，但是極簡過了頭，就會讓人產生「所以你現在是嫌我閱讀能力不足嗎？」的感覺。

1. 沒什麼好說的
2. 然後就這樣啦
3. 再會！☺

而跟「極簡風」形成對比的，就是「今天的簡報有很多很多資訊，所以我想各位觀眾們可能也沒有辦法真的記住什麼要點，歹勢」這類的風格。

上面這張圖的講者可能以為自己在塞刈包，塞呀塞，就把一堆資訊都塞到圖裡面了。看到這樣的圖，觀眾也免不了會馬上認為圖裡面的某些資訊其實只是來充版面的。這時候，觀眾只要很快地把圖掃視過一次後，便會發現……嗯，果然真的只是來充版面的。

要在上述這兩種風格之間找到「穠纖合度」，讀者們就需要思考下面這些問題，並誠實地回答自己：

1. 我想要傳達給觀眾的訊息是什麼？

2. 我一定要把我想要傳達給觀眾的訊息傳達出去，才能在整體上達到
 我想要達到的目的嗎？

3. 我需要在簡報裡放入什麼樣的資訊，才能夠把我想要傳達給觀眾的
 訊息傳達出去？

4. 有哪些資訊是不可或缺的？

5. 有哪些資訊是可有可無的？

　　誠實者，其道必自明也；對這些問題的回答，必定會帶著你找到
那屬於自己的「穠纖合度」。這個自問自答的步驟結束後，你就大可
大膽地試著做做自己的簡報，做完之後修正，修正完之後再微調。在
拍案定稿之前，切記再看看上面的問題，再次自我省視。

自動填補：
我們神奇的大腦

　　人類大腦最不可思議的一個特點，就是它會讓我們對於周遭的事物產生知覺。在處理視覺資訊時，我們的大腦可以把這些資訊不足的地方自動「補起來」，而這就代表我們的大腦有「化簡為繁」的能力。

　　我們的大腦，還有把亂成一團的文字自動梳理、拼湊起來的能力。上述的「化簡為繁」的能力，在我們大腦拼湊文字時也是可見一斑的。「啞謎機」（Enigma machine）雖然是解密的佼佼者，可是我們的大腦其實才是個中翹楚。

　　各位不相信嗎？要不然我們來做個實驗好了。我們一起來看一下下面這一段話：

<div align="center">

研表究明

文字的序順並不一能定響影讀閱

比如當看你完這句一話後

才發這現裡的字全是都的亂

</div>

各位在看上面的文字時，有想過「我一定要努力的看」才拼湊出上面文字的意思嗎？應該沒有吧。我們的大腦就是會這樣子自然而然地填填補補、見招拆招、解謎見底，幫助我們把我們認知上的漏洞補起來。

我們現在把大腦的這項特性，轉移到視覺溝通上面來；不論現在在我們眼前的是有待完成的「圖表式鷹架」（graphical build），又或者是一齣動畫，我們大腦的這項「填補力」在視覺溝通上都有很大的發揮空間。而圖表式鷹架本身則是可以透過紙張、白板，或者是動畫幻燈片的形式呈現。

就算畫面上有還沒被填滿的空白處，大腦還是會發揮我們在上面看到的「填補力」來補足我們所接收到的資訊上的不足。人的大腦就是會這樣子刨根究柢、尋找解答。而為了要拼湊出事情完整的樣貌，我們的大腦會不斷地去挖掘沒有接觸過的觀點和新知。這時，站在臺上演講的我們，一定要記得我們在賣關子的同時，也要用不同的方式和順序慢慢地釋出資訊，這樣子我們才能夠一路抓住觀眾的好奇心，最後再讓觀眾的好奇心開花結果。

我的建議是：各位可以把自己的簡報內容想像成是一場破關解鎖的任務，而讀者們要做的，就是在路上一點一滴地把線索交付給觀眾，之後就交由觀眾們來體驗「師傅領進門，修行在個人」這句話了。

後記：
給看完這本書
的各位讀者

　　誠如本書開頭所言，在我們當今的世界裡，視覺溝通無所不在。而對於一路把這本書看到最後的各位讀者們，我想在此肯定各位對於「視覺溝通」這個領域的好奇心及求知欲。

　　希望這本書能帶給各位以前所沒有的感觸、想法、眼光和對這個領域的理解。我真心相信，如果能夠善加運用這些視覺溝通的工具，我們的溝通能力一定會有增無減。

　　我有個大膽的預測：在接下來這幾年裡，市面上會出現愈來愈多「視覺溝通」類的商業書籍。其實在我自己的書架上，就已經有好幾本了。

　　現在的報章雜誌、網站等，使用愈來愈多的圖表，方向上也愈來愈「視覺系」了。而我們熟知的電腦軟體、App 等，愈來愈傾向利用

「資訊圖表」的方式，來把本來很複雜的資訊呈現給使用者，同時也順便滿足使用者對於美學意識的追求。

　　在讀者們一點一滴地融會貫通本書裡面的工具、架構、模組、技巧等的同時，一定也會感受到自己的溝通能力正在提升。經過一段時間後，讀者們一定也會開始有屬於自己一套和觀眾們溝通的模式。

圖像溝通的法則
THE VISUAL COMMUNICATIONS BOOK
USING WORDS, DRAWINGS AND WHITEBOARDS TO SELL BIG IDEAS

作　　者　馬克‧愛德華茲（Mark Edwards）

譯　　者　倪振豪

設　　計　呂德芬

特約編輯　劉素芬

責任編輯　劉文駿

行銷業務　郭其彬、王綬晨、邱紹溢

行銷企劃　陳詩婷、曾曉玲、曾志傑

副總編輯　張海靜

總 編 輯　王思迅

發 行 人　蘇拾平

出　　版　如果出版

發　　行　大雁出版基地

　　　　　地址 台北市松山區復興北路 333 號 11 樓之 4

　　　　　電話 （02）2718-2001

　　　　　傳真 （02）2718-1258

　　　　　讀者傳真服務 （02）2718-1258

　　　　　讀者服務 E-mail andbooks@andbooks.com.tw

　　　　　劃撥帳號 19983379

　　　　　戶名 大雁文化事業股份有限公司

出版日期　2020 年 6 月 初版

定　　價　350 元

I S B N　978-957-8567-57-3

國家圖書館出版品預行編目資料

圖像溝通的法則 / 馬克‧愛德華茲（Mark Edwards）著；倪振豪譯– 初版. – 臺北市：如果出版：大雁出版基地發行, 2020. 06
面；公分
譯自：The Visual Communications Book: Using Words, Drawings and Whiteboards to Sell Big Ideas.
ISBN 978-957-8567-57-3（精裝）

1.溝通 2.圖像學 3.視覺設計
960　　　　　　　　　　　109007328